孙过庭《书谱卷上》

钦定三希堂法帖（四）

陆有珠 主编

广西美术出版社

前 言

《三希堂法帖》，全称为《御刻三希堂石渠宝笈法帖》，又称为《钦定三希堂法帖》，正集 32 册 236 篇，是清乾隆十二年（1747 年）由宫廷编刻的一部大型丛帖。

乾隆十二年梁诗正等奉敕编次内府所藏魏晋南北朝至明代共 135 位书法家（含无名氏）的墨迹进行勾摹镌刻，选材极精，共收 340 余件楷、行、草书作品，另有题跋 200 多件、印章 1600 多方，共 9 万多字。其所收作品均按历史顺序编排，几乎囊括了当时清廷所能收集到的所有历代名家的法书墨迹精品。因帖中收有被乾隆帝视为稀世墨宝的三件东晋书迹，即王羲之的《快雪时晴帖》、王珣的《伯远帖》和王献之的《中秋帖》，而珍藏这三件稀世珍宝的地方又被称为三希堂，故法帖取名《三希堂法帖》。法帖完成之后，仅精拓数十本赐与宠臣。

乾隆二十年（1755 年），蒋溥、汪由敦、嵇璜等奉敕编次《御题三希堂续刻法帖》，又名《墨轩堂法帖》，续集 4 册。正、续集合起来共有 36 册。乾隆帝于正集和续集都作了序言。至此，《三希堂法帖》始成完璧。至清代末年，其传始广。法帖原刻石嵌于北京北海公园阅古楼墙间。《三希堂法帖》规模之大，收罗之广，镌刻拓工之精，以往官私刻帖鲜与伦比。其书法艺术价值极高，代表着我国书法艺术的最高境界，是中国古典书法艺术殿堂中的一笔巨大财富。

此次我们隆重推出法帖 36 册完整版，选用文盛书局清末民初的精美拓本并参考其他优质版本，用高科技手段放大仿真影印，并注以释文，方便阅读与欣赏。整套《三希堂法帖》典雅厚重，展现了古代书法碑帖的神韵，再现了皇家御造气度，为书法爱好者提供了研究、鉴赏、临摹的极佳范本，更具有典藏的意义和价值。

御刻三希堂石渠寶笈法帖 第四册

唐孫虔禮書

書譜卷上

吴郡孫過庭撰

释 文

夫自古之善书者汉魏
有钟张之绝晋末称二
王
之妙王羲之云顷寻诸
名
书钟张信为绝伦其余
不足
观可谓钟张

注：原帖中字旁加点，点
为作者删去的标志，下同。

释 文

云没而羲献
继之又云吾书比之钟
张
钟当抗行或谓过之张
草犹当雁行然张精
熟池水尽墨假令寡人
耽

之若此未必谢之此乃
推
张迈钟之意也考其专
擅
虽未果于前规摭以兼
通故无惭于即事评者
云
彼之四贤古今特绝而
今

释　文

不同弊所谓文质彬彬
然
后君子何必易雕宫于
穴处反玉辂于椎轮者
乎又云子敬之不及逸
少
犹逸少之不及钟张

释 文

意者以为评得其纲纪

而

未详其始卒也且元常

专

工于隶书百英尤精于

草体彼之二美而逸少

兼之拟草则余真比真

则长草虽专工小劣而
博
涉多优总其终始匪无
乖互谢安素善尺牍而
轻子敬之书子敬尝作
佳
书与之谓必存录安辄
题后

释 文

答之甚以为恨安尝问
敬
卿书何如右军答云故
当
胜安云物论殊不尔子
敬
又答时人那得知敬虽
权以此辞折安所鉴自
称

胜父不亦过乎且立身
扬
名事资尊显胜母之
里曾参不入以子敬之
豪
翰绍右军之笔札虽复
粗传楷则实恐未克

释 文

箕裘况乃假托神仙
耻崇家范以斯成学孰
愈面墙后羲之往都临
行题壁子敬密拭除
之辄书易其处私为

13

不恶羲之还见乃叹曰
吾去时真大醉也敬乃
内
惭是知逸少之比钟张
则专博□别子敬之不
及逸少无或疑焉余志

学之年留心翰墨味钟
张之余烈挹羲献之前
规
极虑专精时逾二纪有
乖入木之术无间临池
之
志观夫悬针垂露之

15

异奔雷坠石之奇鸿飞
兽骇之资鸾舞蛇惊
之态绝岸颓峰之势
临危据槁之形或重若
崩云或轻如蝉翼导

释文

之则泉注顿之则山安
纤纤
乎似初月之出天崖落
落
乎犹众星之列河汉同
自然之妙有非力运之
能成信可谓智巧兼

优心手双畅翰不虚动
下必有由一画之间变
起
伏于峰杪一点之内殊
衄
挫于豪茫况云积其点
画乃成其字曾不傍

窥尺椟俯习寸阴引
班超以为辞援项籍而
自
满任笔为体聚墨成形
心昏拟效之方手迷
挥运之理求其妍妙不

释文

亦谬哉然君子立身务
修
其本扬雄谓诗赋小道
壮夫不为况复溺思豪
厘沦精翰墨者也夫潜
神
对奕犹标坐隐之名乐
志

21

释文

之夫得推移之奥赜著
述者假其糟粕藻鉴者
挹其菁华固义理之
会归信贤达之兼善
者矣存精寓赏岂徒

释 文

然与
而东晋士人互相陶淬
至于王谢之族郗庾之
伦纵不尽其神奇咸亦

释 文

把其风味去之滋永斯
道愈微方复闻疑称疑
得末行末古今阻绝无
所
质问设有所会缄秘
已深遂令学者茫然

莫知领要徒见成功
之美不悟所致之由或
乃就分布于累年向
规矩而犹远图真
不悟习草将迷假令

薄解草书粗传
隶法则好溺偏固
自阂通规讵知心手
会归若同源而异派
转用之术犹共树而

分条者乎加以趋变
适时行书为要题勒
方畐真乃居先草不兼
真殆于专谨真不通草
殊非翰札真以点画为
形

爱文殊乃情性孳以

点画乃情性生孳乃示

奠于朱文孳以家生孳

点画画犹了记文画

直路难大涉於涉故亦

释文

质使转为情性草以
点画为情性使转为形
质草乖使转不能成字
真亏点画犹可记文回
互虽殊大体相涉故亦

傍通二篆俯贯八分包
括篇章涵泳飞白若豪
厘不察则胡越殊风者
焉至如钟繇隶奇张
芝草圣此乃专精一体

以致绝伦伯英不真而
点画狼藉元常不草
使转纵横自兹已降
不能兼善者有所不逮
非专精也虽篆隶草

释 文

章工用多变济成厥美
各有攸宜□尚婉而
通隶欲精而密草贵
流而畅章务检而
便然后凛之以风神温

31

释文

之以妍润鼓之以枯劲
和之以闲雅故可达其
情性形其哀乐验燥
湿之殊节千古依然体
老壮之异时百龄俄顷

释 文

嗟
乎不入其门讵窥其奥
者也又一时而书有乖
有
合合则流媚乖则雕疏
略而言其由各有其五
神

怡务闲一合也感惠
徇知二合也时和气
润三合也纸墨相发四
合也偶然欲书五合
也偶然欲书五合
也心遽体留一乖也
意

释　文

违势屈二乖也风燥日
炎三乖也纸墨不称四
乖也情怠手阑五乖
也乖合之际优劣
互差得时不如得器得
器不如

得志若五乖同萃思过
手蒙五合交臻神
融笔畅畅无不适蒙
无所从当仁者得意
忘言罕陈其要企学者

希风叙妙虽述犹
疏徒立其工未敷厥旨
不揆庸昧辄效所明
庶欲弘既往之风规
导将来之器识除

繁去滥睹迹明心者焉
代有笔阵图七行中
画执笔三手图貌乖舛
点画湮讹顷见南北流
传
疑是右军所制虽则

未详真伪尚可发启童
蒙既常俗所存不藉编
录

至于诸家势评多涉
浮华莫不外状其形内
迷其理今之所撰亦无
取焉若乃师宜官之高
名
徒彰史牒邯郸淳之令

释文

范空著缣缃暨乎崔
杜以来萧羊已往代祀
绵远名氏滋繁或藉甚
不渝人亡业显或凭附
增
价身谢道衰加以縻

蠹不传搜秘将尽偶逢
缄赏时亦罕窥优劣纷
纭殆难观缕其有显
闻当代遗迹见存无
俟抑扬自标先后且□

六文之作肇
自轩辕八体之兴始于
嬴正其来尚矣厥用斯
弘但今古不同妍质悬
隔既非所习又亦略诸

焉代传义之与子敬笔
势论十章文鄙理疏意
乖言拙详其旨趣殊非
右军且右军位重才
高调清词雅声尘未泯

翰椟仍存观夫致一
书陈一事造次之际稽
古
斯在岂有贻谋令嗣道
叶义方章则顿亏一
至于此又

46

云与张伯英同学斯乃

更彰虚诞若指汉末

伯英

时代全不相接必

释 文

云与张伯英同学斯乃
更彰虚诞若指汉末
伯英
时代全不相接必

有晋人同号史传何其
寂
寥非训非经宜从弃择
夫心
之所达不易尽于名言
言之所通
尚难形于纸墨粗可仿
佛其
状纲纪其辞冀酌希夷
取会佳境阙而未逮请

侯将来今撰执使用转
之
由以祛未悟执谓深浅
长短
之类是也使谓纵横牵
挈之类是也转谓钩环
盘纡
之类是也用谓点画向
背
之类是也方复会其数
法归
于一途编列众工错综
群妙举

49

前贤之未及启后学于
成
规穷其根源析其枝派
贵使文
约理赡迹显心通披卷
可明
下笔无滞诡词异说非

日广研习岁滋先后
著名多从散落历代
孤绍非其效钦试
言其由略陈数意止如
乐毅论黄庭经东方

朔画赞太师箴兰
亭集序告誓文斯
并代俗所传真行绝
致者也写乐毅则情
多怫郁书画赞□意

53

涉瑰奇黄庭经则怡

怿虚无太师箴又纵

横争折暨乎兰亭

兴集思逸神超私门

诚誓情拘志惨所谓涉

释　文

乐方笑言衷巳□岂惟
驻想流波将贻嘡嗳之
奏驰神睢涣方思藻
□□文虽其目击道
存尚或心迷义舛莫

释 文

不强名为体共习分区
岂知情动形言取会
风骚之意阳舒阴
惨本乎天地之心既□
□情理乖其实原夫
所致安有体哉夫运用

之方虽由己出规模所
设信属目前差之一豪
失之千里苟知□术
适□兼通心不厌精
手不忘熟若运用尽于
精熟
规矩暗于胸襟自然容与

徘徊意先笔后潇洒流
落翰逸神□亦犹
弘□之心预□无际庑
丁之目□□□牛尝有
好事就吾求□吾乃
粗举纲要随而□之无

不心悟手从言忘意得
纵未穷于众术断可
极于所诣矣若思通
楷则少不如老
学成规矩老不

如少思则老而逾妙
学乃少而可勉□
之不已抑有三时时然
一变极其分矣至如
初学分布但求平

正既知平□务追险绝
既能险绝复归平正初
谓未
及中则过之后乃通会
通会之际人书俱老仲
尼
云五十知命七十从心

也或有鄙其所作或乃
矜其所运自矜者将穷
性域绝于诱进之途
自鄙者尚屈情涯必
有可通之理嗟乎盖有

释　文

学而不能未有不学而
能者也考之即事断可
明焉然消息多方性情
不
一乍刚柔以合体忽劳
逸而分躯或恬澹雍容

内涵筋骨或折挫槎
枒外曜峰芒察之者
尚精拟之者贵似况拟
不能似察不能精分布
犹疏形骸未检跃泉

释文

之态未睹其妍窥井
之谈已闻其丑纵欲
搪突羲献诬罔钟张
安能掩当年之目杜将
来之口慕习之辈尤

释 文

宜慎诸至有未悟淹留
偏追劲疾不能迅速翻
效迟重夫劲速者超
逸之机迟留者赏会
之致将反其速行臻

会美之方专溺于迟
终爽绝伦之妙
能速不速所谓淹留因
迟就迟讵名赏会非
夫心闲手敏难以兼通
者

偏为道丽盖少则
若枯槎架险巨石当路
虽妍媚云阙而体质存
焉若道丽居优骨
气将劣譬夫芳林落

蕊空照灼而无依兰
沼漂萍徒青翠而奚托
是知偏工易就尽善
难求虽学宗一家而变
成多体莫不随其性欲

便以为姿质直者
则径侹不遒刚佷者又
掘强无润矜敛者弊于
拘束脱易者失于规矩
温
柔者伤于软缓躁勇

73

者过于剽迫狐疑者溺
于滞涩迟重者终于
蹇钝轻琐者淬于俗吏
斯皆独行之士偏玩所
乖易曰观乎天文以察
时

74

释 文

变观乎人文以化成天
下况书之为妙近取诸
身
假令运用未周尚亏□
于秘奥而波澜之际已
浚发于灵台必能

傍通点画之情博究
始终之理镕铸虫篆
陶均草隶体五材之
并用仪形不极象八
音之迭起感会无方至

若数画并 施其形各异

众

点齐列为体互乖一点成

一

字之规一字乃终篇之准

违而不犯和而□同留不

常

迟遣不恒疾带燥方润

将浓遂枯泯规矩于方
圆遁钩绳之曲直乍显
乍
晦若行若藏穷变态于
豪端合情调于纸上
无间心手忘怀楷则自
可

背義献而无失违钟
张而尚工璧夫绛树青
琴
殊姿共艳随珠和璧异
质同妍何必刻鹤图龙
竟惭真体得鱼获兔

犹吝筌蹄闻夫家有
南威之容乃可论于
淑媛有龙泉之利然
后议于断割语过
其分实累枢机吾尝

尽思作书谓为甚合时
称
识者辄以引示其中巧
□曾不留目或有误
失□被嗟赏既昧所
见尤喻□闻或以年职

81

自高轻□凌诮余乃
假之以缃缥□之以古
目则贤者改观□□夫
继声竞赏豪末之奇
罕议峰端之失犹

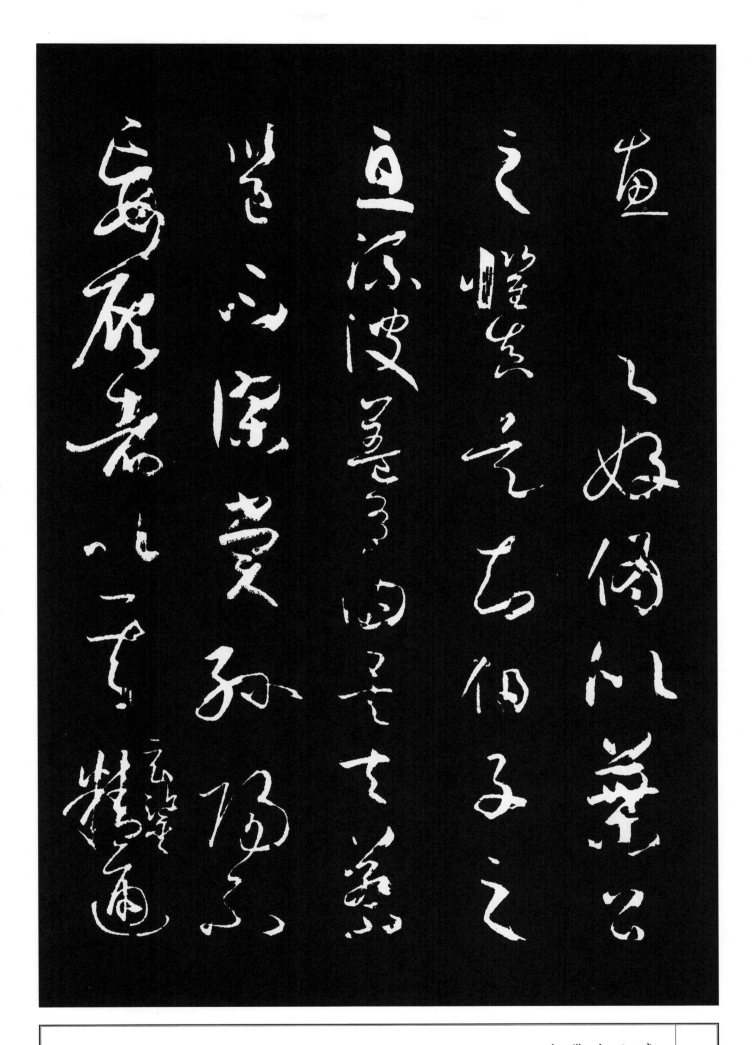

惠□之好伪似叶公
之惧真是知伯子之
息流波盖有由矣夫蔡
邕不谬赏孙阳不
妄顾者以其玄鉴精通

故不滞于耳目也向使
奇音在爨庸听惊
其妙响逸足伏枥凡识
知其绝群则伯喈不足
称良乐未可尚也至若
老

释文

姥遇题扇初怨而后请
门生获书机父削而子
懊知与不知也夫士屈
于不知己而申于知
□彼不知也曷足怪

乎故庄子曰朝菌不知
晦朔蟪蛄不知春秋
老子云下士闻道大
笑之不笑之则不足
以为道也岂可执冰而

释文

咎夏虫哉
自汉魏已来论书者多
矣妍蚩杂糅条目纠纷
或重述旧章了不殊于
既往或苟兴新说竟无

益于将来徒使繁者弥
繁阙者仍阙今撰为六
□分成两卷第其工用
名曰书□庶使一家后
进
奉以规模四海知音

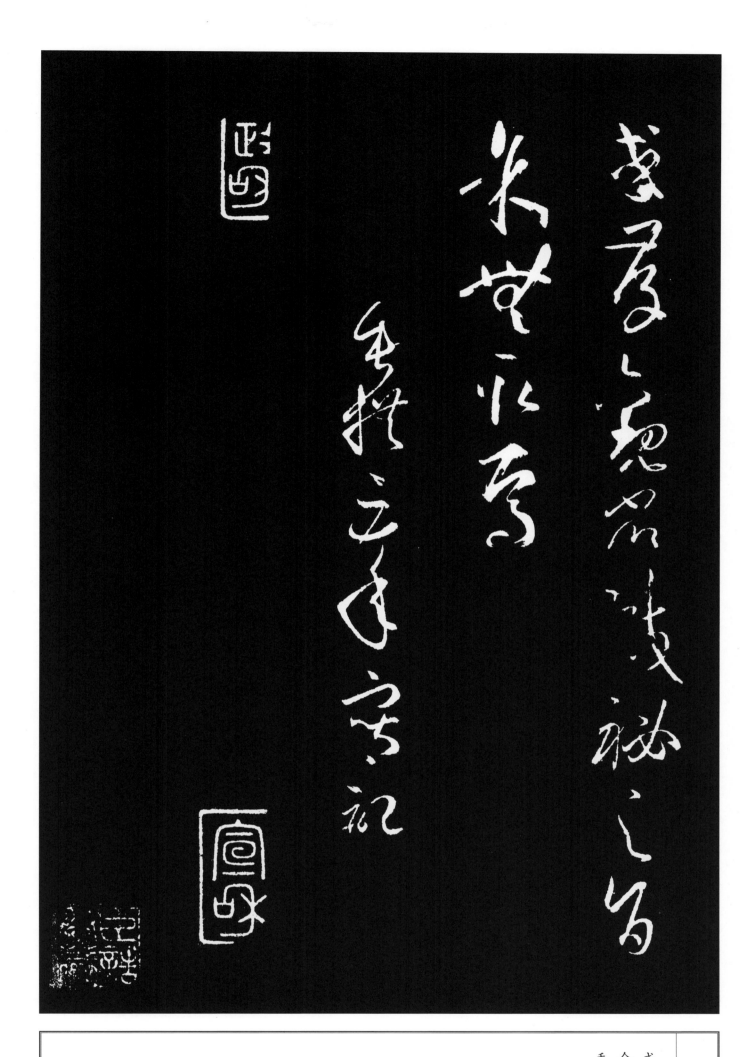

释　文

或存观省□秘之旨
余无取焉
垂拱三年写记

图书在版编目（CIP）数据

钦定三希堂法帖 . 四 / 陆有珠主编 . —— 南宁 : 广西
美术出版社 , 2023.12
ISBN 978-7-5494-2656-0

Ⅰ . ①钦… Ⅱ . ①陆… Ⅲ . ①草书—法帖—中国—唐
代 Ⅳ . ① J292.21

中国国家版本馆 CIP 数据核字（2023）第 157437 号

钦定三希堂法帖（四）
QINDING SANXITANG FATIE SI

主　　编：陆有珠

编　　者：周锦彪

出 版 人：陈　明

责任编辑：白　桦

助理编辑：龙　力

装帧设计：苏　巍

责任校对：吴坤梅　韦晴媛

审　　读：陈小英

出版发行：广西美术出版社

地　　址：广西南宁市望园路 9 号（邮编：530023）

网　　址：www.gxmscbs.com

印　　制：南宁市和诚印务有限公司

开　　本：787 mm × 1092 mm　1/8

印　　张：11.25

字　　数：110 千字

出版日期：2024 年 1 月第 1 版第 1 次印刷

书　　号：ISBN 978-7-5494-2656-0

定　　价：60.00 元